Matter and Form, Self-evidence and Surprise

On Jean-Luc Moulène's Objects

Matière et forme, évidence et surprise

Les objets de Jean-Luc Moulène

ALAIN BADIOU

Translated by Robin Mackay

sequence

FOREWORD

This volume is the result of an encounter that took place a few years ago between a philosopher, Alain Badiou, and an artist, Jean-Luc Moulène. I was able to insist on brokering this meeting in Paris because I had no doubt that it needed to happen; in other words that if it did, something remarkable would ensue.

Moulène's *Hole, Bubble, Bump.* exhibition opened at our gallery on Manhattan's Lower East Side on October 29, 2017, and as Badiou was going to be in town at the same time, we organized a visit of the show, followed by a public discussion between the two at the University Settlement on Eldridge Street, a couple of blocks north of our space. Reza Negarestani, who had published *Torture Concrete: Jean-Luc Moulène and the Protocol of Abstraction* in 2014, an inspired and compelling essay on the work of Moulène, was invited to participate and deliver first an updated version of his argument. Badiou augmented and rewrote in French the intervention he delivered in English. The definitive text published here was translated back into English by Robin Mackay.

If at best an art object exists as the material embodiment of something akin to an idea, then who could be better fit to recognize and assess such

a truth than Alain Badiou himself? The great philosopher of the Event, upon which a *truth procedure* can be founded and elucidated, discovered that a truth Event can emerge as such only in four distinct fields of human activity and experience: science, politics, art and love.

For its part, the basic movement fueling any Jean-Luc Moulène object can be streamlined to the following: it always comprises an integrated plastic solution to a conceptual challenge, that is it constitutes a kind of answer to a question, and is palpable as such among other modes of interpellation of the viewer. It follows that a Moulène work, at once open and closed, visible in its structure and perceptibly clear in facture, can be quasi-objectively gauged as more or less successful, a rare feat in the contemporary art landscape.

With his vast knowledge of materials and techniques, his long-established interest in geometry, topology and other branches of mathematics, Moulène is as much of an engineer as any artist might be, and functions therefore increasingly in symbiosis with our epoch. The French call him "technicien libertaire," in English something like an "emancipated technician." What this means is that he is constantly and freely looking for ways to solve given problems by apprehending and utilizing instruments, from the smallest and lightest hand tool to complex software and large-scale industrial machinery, to produce innovative art objects. In his work, imagination, pleasure and relentless experimentation are put to use with little or no pathos, I might add crucially, to confer ultimate contours on the object at hand. Once a final outcome has been reached and tested, it is time to look for and identify the next challenge, to fabricate the next object. And that following piece will not look or feel like the previous, simply because it will pose a new question and propose a logically different solution. In this precise sense, Moulène forges ahead and directly engages the myriad opportunities offered by new technologies and materials, in dialogue with more ancient ones such as bronze, glass, ceramic or marble, and thereby fulfills the potential job of the artist today.

Miguel Abreu, New York, March 2019

MATTER AND FORM, SELF-EVIDENCE AND SURPRISE
ON JEAN-LUC MOULÈNE'S OBJECTS

ALAIN BADIOU

We could very well describe the entire history of philosophy as a patient effort, by means of thought alone, to illuminate human life by equipping it with new mental objects: Socratic dialogues, Plato's Ideas, Aristotle's academic treatises, Descartes's method, Kant's critique, Hegel's dialectic, Nietzsche's aphorisms and poems, Husserl's phenomenological description....

It is along these lines that I must register both a real agreement and a profound disagreement with Reza Negarestani regarding what we are to think about the works of Jean-Luc Moulène. Like Negarestani, I think that we must place Moulène's work within the field of abstraction, a certain type of abstraction. But I do not agree that we have to think this abstraction in terms of violence or even torture.[1] Quite on the contrary, I see Moulène's works as the artistic equivalent to an essential philosophical quest, the pursuit of a new peace, an absolute peace.

Like the great philosophers, Jean-Luc Moulène creates something which, rising up against the fatal violence of the world as it is, indicates the human spirit's capacity to propose to all what we might paradoxically call an *idealist materiality*. "Idealist" in so far as, in the works of

1. See Reza Negarestani, *Torture Concrete: Jean-Luc Moulène and the Protocol of Abstraction* (New York: Sequence Press, 2014).

thisartist, certain entirely unknown forms impose upon disparate materials—through the use of images, scans, topologies, digital manipulations and complex tools—a sort of startlingly clear and striking self-evidence. And "materiality" because, beneath the novelty of the form, beneath its mathematics and its digital glamour, lie the traces of old materials, timeless gestures—traces hidden by just a layer of brilliant color.

In fact, I substantively disagree with the definition of abstraction given by Negarestani when he writes that "the system of abstraction is the ambition of thought to liberate itself from the tyranny of the here and now" and that, in order to do so, abstraction "must utilize and manipulate the material that holds sway over it."[2]

2. Ibid., 6.

It is quite true that abstraction involves this sort of manipulation. But it is precisely at this point that we must note that there is a complete difference between abstraction as practiced in the sciences and abstraction as it enters into the creation of a work of art. Why? Because in the end, a work of art, and especially one that operates at a high degree of abstraction—as do all of Moulène's works—always ends up returning to the self-evidence of an object that, very simply, is there, and is there now.

Scientific abstraction is something that takes a long time to master for anyone who wants to gain admission to it. For example, if you want to develop a real understanding of the abstraction at work in physics, you must first learn a good deal of difficult mathematics, and in the process of that sort of apprenticeship, you no doubt escape the tyranny of the here and now. But abstraction as it exists in Moulène's works is a process, a construction, only for the artist himself. For everyone else, not only is a Moulène work an object that is here and now; it is an object whose form of presence and way of imposing itself upon us here and now have been considerably enhanced. Let us add—and it is by no means a negligible point—that many of the objects created by Moulène, such as those that are in the gallery here and now, are able to be here and now, and in some sense *must be* here and now, in order to be bought and sold. In our world, this commercial destiny is the normal, dominant form of the objectivation of all things.

If artistic abstraction resides in the process of making the work rather than in the resulting object, then we must say that abstraction is "outside" the work of art as such. For a work of art is precisely that which leaves outside of its here-and-now, outside of its sensible self-evidence, the whole process of the making of this self-evidence itself.

Yes, I know, I know: contemporary art is continually tempted to present a sort of fusion, a formal identity, between the artwork as object and the artwork as creative process. This is perfectly clear both in the concept and the reality of performances involving the artist's body, in the precarious nature of installations, and indeed in certain aspects of conceptual art. But ever since Duchamp—for more than a century now—we have known perfectly well that this temptation simply amounts to fulfilling a Hegelian prediction: that art, conceived as the creation of a *work* in the strongest sense, an object closed upon itself, will become—in Hegel's own words—a "thing of the past."

Duchamp was being quite sincere when he said that for him, the idea of non-art was the only contemporary possibility for art. But looking at Moulène's work, here and now, we can see how he subtracts himself from Duchamp's sincere statements of a hundred years ago.

It is a great pleasure for me to walk with Jean-Luc Moulène from one object to another and to hear him explain, like a merry demon, the technical or mental problem to which this or that object was the solution. And to explain also the material tools and intellectual mediations that enabled the object to be made, and how, even for the creator himself, this object is a sort of enigmatic victory. Yes, I am in paradise when I listen to the artist's explanations.

But when, finally, it is time to speak about the great artistic value and the universal significance of Jean-Luc's work, I must forget all of that. After all, Jean-Luc will not always be there, everywhere and at all times, to explain to his captivated visitors the processes that led to his marvelous objects. So, in order to appreciate his greatness as an artist, we absolutely must, as Husserl said, return "to the things themselves." In this case, to the objects that Moulène exhibits, in their irremediable solitude, and under the "tyranny of the here and now."

For me, this return is a lesson in philosophy.

Take for example an object made of a block of matter which has been cut and molded in certain directions, sometimes deliberate, sometimes aleatory. An object like this:

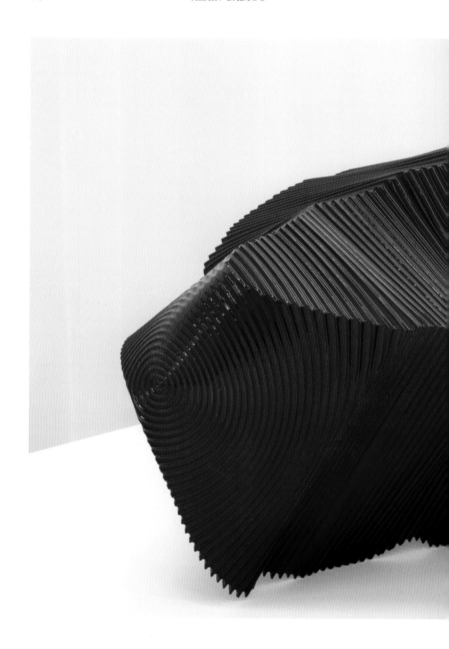

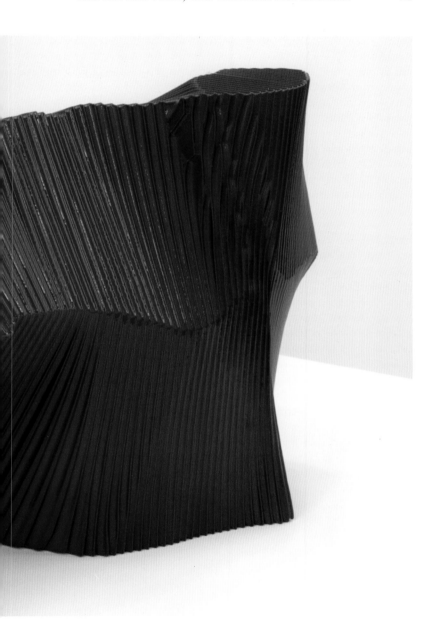

What, here and now, is the subjective effect of this presence, at once massive and complex? Let's say that, for us, this object is a mixture of self-evidence and surprise. We might explain this using the philosophical concepts of Aristotle. The self-evidence comes from the fact that what we have here, first of all, is the perception of the matter as such. In the white room of a gallery, the effect is akin to that of perceiving a large boulder in a quiet meadow. But what is surprising is that we can also see formal traces including straight lines, flat edges, sudden curves, and brilliant colors. For Aristotle, all that exists is composed of matter and form. And exactly the same thing goes for a Moulène work: the self-evidence of matter and the surprise of form.

Except that, in Moulène's case, we have no clear explanation of the relationship between the two. Aristotle gives us a clear explanation: every natural object has a common name, and this common name is in fact the name of its form. The form of this massive object I see in the sunny prairie is designated by the generic name "rock." If we cannot find the common name of the object, as is generally the case in Moulène's works, we have no other solution than to say that we are dealing with a *new object*, one that awaits its proper name.

And so in the end, in this case, abstraction is the delicious proposition, here and now, of the absence of any name at the very heart of the thing's complete self-evidence. The object is the victorious and anonymous presence, here and now, of a new Aristotelian complex of matter and form.

But what happens when, in some other work of Moulène's, we undoubtedly do have an appropriate name for the material self-evidence of the thing?

For example, one can see at the Miguel Abreu Gallery one work, a bronze, which is clearly a kind of classical statue, as it represents a nude woman. Here it is:

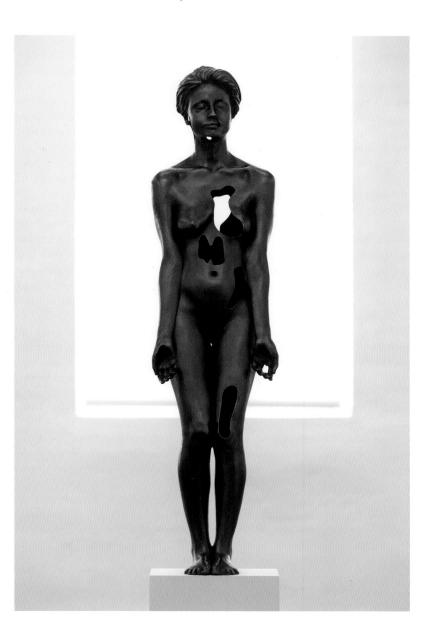

The strange thing here, obviously, is that there are some holes in the bronze, without any clear law governing the placement of these holes on the woman's body.

I know from Moulène himself that the statue was made from a life model, as in the old days; but with a plethora of complex mediations supplementing the simple gaze: images, scans, and the deliberately random holes. But I must forget all that, and contemplate the pure presence, the magical presence, of this holey body.

This time light will be shed not by Aristotle, but by Plato. In a famous passage, Plato explains how we can go from the amorous perception of a beautiful real body to the pure Idea of Beauty. That sort of process, for Plato, is the discovery, in some sense an existential discovery, of what he calls the participation of the concrete world in the eternal ideas. And this is exactly what happens with Moulène's statue. At first, we are perfectly able to make out the beautiful existence of a living body. But then this body has been captured by images, scans, and so on, in such a way that in the end what we have, frozen in bronze, is the immobile idea of Beauty. The subject of this work is very simply Platonic participation.

But then why these random holes in the body, you will ask? Well, they are the confirmation that this work has a Platonic subject! Because all real participation is imperfect. This time, the raw material of the work bears no traces of the form. On the contrary, we have *traces of the matter in the raw form*. The final beauty is an Idea of Woman, but an idea that has been injured during the arduous passage from the flesh of a body to the bronze of an Idea.

This is a clear interpretation, and even an obvious one. But I insist on the point that all of this must be visible, here and now, in the statue itself, apart from any knowledge of the material process that led to its existence as a work of art. And I would claim that this is indeed the case: the miraculous beauty of the statue declares its transcendence with an Olympian calm, not only despite the holes that mutilate it, that open up its belly, but precisely *because* of their existence. In effect, it is an extraordinary experience of *seeing the world through the injured Idea of the Beautiful*.

Many concepts, many doctrines can be "dialecticized" in the sensible like this, via the mediation of Moulène's objects.

Consider for example this infinitely smaller object, a sort of miniaturized angel:

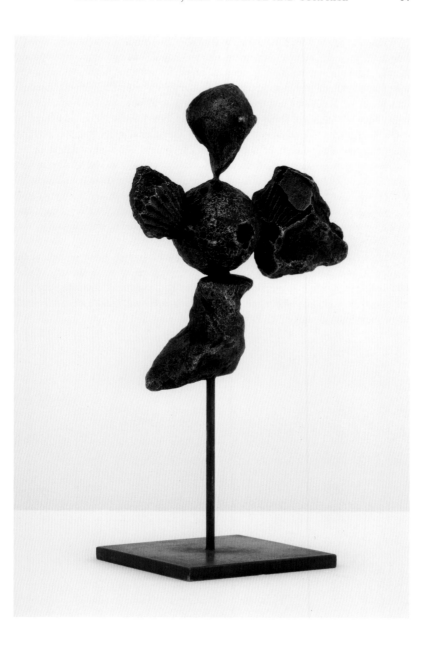

What strikes us in this case is that it's an incomplete angel, which hardly even deserves the common name "angel." It has a spherical body, barely adumbrated wings like traces of an impossible flight, the head is allusive…. All of this however holding firm in a metallic objectivation. I would go so far as to say that this startling sculpture is the work, *beyond* Moulène, but also *in* Moulène—without his being aware of it—of the first great German philosopher, Leibniz. For Leibniz affirms that everything that exists is composed of an infinity of things, itself composed of an infinity of things, and so on to infinity…. Moulène's angel is like a sort of sketch, the modest beginnings of something like this: a mixture of wings, bodies, heads, all incomplete modules provisionally concentrated in one point of a potentially infinite series of elements of the same type. In Leibniz's language, this is a monadic angel, simultaneously infinite and definitively incomplete.

What can we say now of a composition which, this time, is not at all compact and nameless, one that does not refer us to some injury of the Beautiful, nor make some bold allusion to the unlimited transparency of an angel—an object which on the contrary is trivial, and nameable with an impoverished name, an object such as:

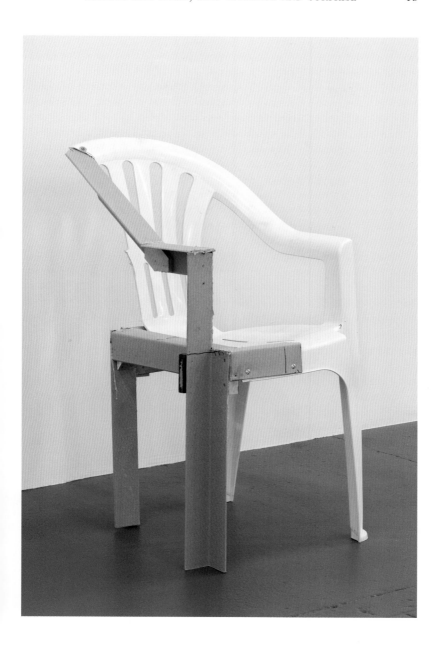

Who wouldn't immediately say: "a broken chair!"—as if, this time, we had both the thing and its name? But when we look closer, this object gradually becomes obscure, complexified.

And indeed it does seem that this chair has been repaired, or more exactly, more bizarrely, *cared for*. Yes, cared for, as if it were some person who had suffered an accident, and whom we meet, limbs in plaster, covered in bandages, their joints firmly bolted together but still recognizable behind the fragmented exposure. Something has obviously gone missing around the back, the arms and legs are strongly asymmetrical, but in any case we can still say, surprisedly: he's still standing! We may then be reminded of Lamartine: "inanimate objects, have you a soul, then, that attaches to our soul and forces it to love?" or of Hugo who, recalling Leibniz, tells us: "everything is full of souls." By the sole force of its false malady and its false rehabilitation, as in a vitalist philosophy the chair seems to us, after having consulted doctor Moulène, to continue limping on in its unlikely existence.

The artist, who thus moves freely from the unnamable inanimate to the named of a false life, can also "speak," via an interposed object, of the symptom, in doing so conferring upon inanimate matter something like an unconscious. In order to do so he allusively convokes, in the form of a sort of sculpture, a body part, endowing it with stigmata that we cannot help but question and interpret. This is what is done with a sort of violence by a Moulène object that is like a terrible Hand, a hand that seems to have burst out of the earth, compelled by some great despair, to appeal to the justice of the heavens.

What first strikes us in contemplating this organ pointed toward the sky as if crying for help is a sort of uncertainty as to its orientation. Is it a left hand whose palm we see? But no: in that case we would not see the nails, and we see them. So it's a right hand, but a hand the back of which strangely resembles a palm....

What particularly confounds us—as the holes in the bronze woman's body did—are the somewhat disgusting deformations we see on the side of the wrist and the palm-like back of the hand. See for yourself:

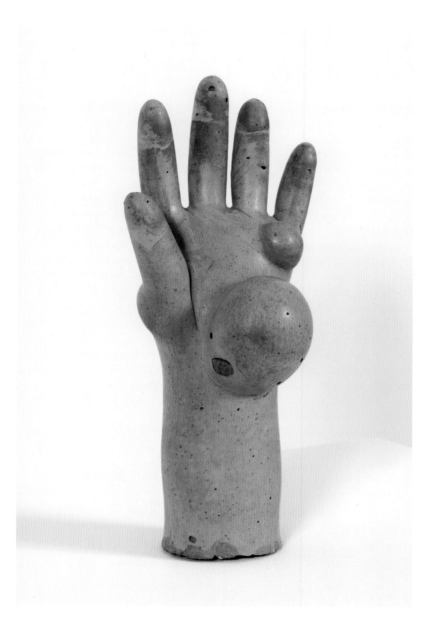

If we look closely, we see that the hand comes from a rubber glove with holes that has been filled with cement before being eliminated. But these material details only expand the unease aroused by the two bulbous excrescences—perhaps cancers? Cancers of matter? It seems to me that these two stigmata compose, on the upright hand, an image of the Freudian theory of the symptom: something that materializes a normal bodily function is here transformed into the same thing, except that added to it, and difficult to bear, is the vision of these pustules that normal function alone is incapable of explaining. The hand is clearly a hand, but how to explain the local swellings, the pustules? They oblige us to interpret this hand at an entirely other level than that of the ordinary functions of the hand. Thus the object conceived by Moulène is divided between itself and its symptom, not only at the level of simple appearance (the pustules versus the normal form of the hand) but at the level of possible interpretations: for example, the hand as normal organ of a human subject, the pustules as sign of a profound subjective maladaptation to any kind of manual work. Or even: the symptom of a latent impotence of the body, and ultimately sexual impotence, against which the hand rising out of the earth would be protesting.

Moulène's art, this time, consists in objectivating the notion of the symptom so as to endow simple objects, via the visibility of their symptoms, with a possible unconscious. This would be like an artistic reference to Freud, a sort of generalization of his concepts which, taken beyond subjectivity alone, end up being valid for everything that exists, here and now, whether a partial object, a piece of the human body, or even, as we have seen, an abandoned chair.

Let's finish with the huge red and blue monster that alone can occupy an entire room of a gallery. Here it is in close up:

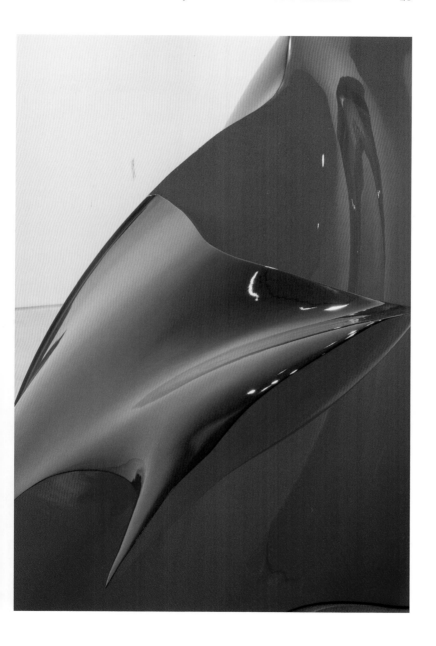

And here in a more complete view, in the form of a great metallic serpent or a dragon.

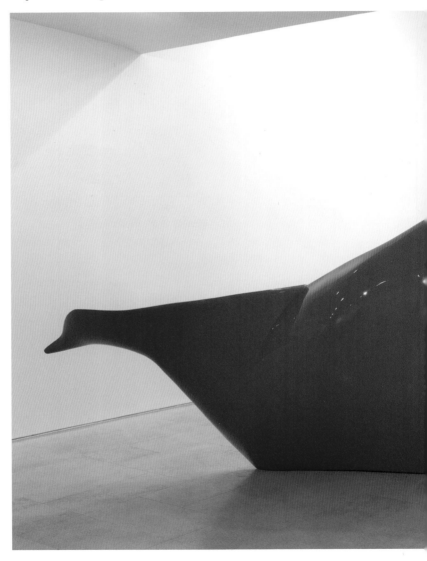

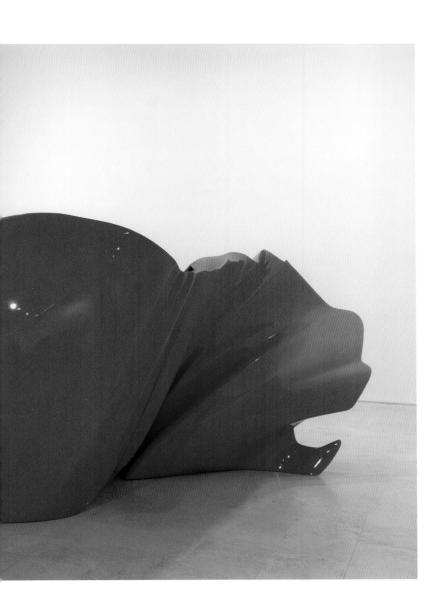

We could also see this immobile monster as the unfolded cut-out of a luxury car. But for me, it symbolizes the other side of the Cartesian cogito. As we all know, Descartes posits as a first axiom of his whole system the famous affirmation "I think, therefore I am." For me, the red monster opens up an entirely different possibility. Through its dimensions, its color, its violent and enigmatic presence, the kind of *useless exaggeration* it incarnates, this object seems to tell me: "In any case, I am. But what do you think about my being?" And, since I remain silent, the monster insists: "I am, but you do not think." So my aesthetic pleasure resides in my secret response to the monster: I think, dear Monster stretched out in this room, that your being is precisely an attempt at the objectivation of a clear negation of thought. You, the monster of art, are a philosophical provocation. What you are saying, in your splendid silence, your tortured structure, your strident colors, is: "I am, to such a degree that I cannot think."

But of course, of course! Moulène wasn't thinking about Descartes when he made the red and blue monster, nor of Leibniz when he carved his angel. All I am saying is that his art is *on the side of* philosophy.

And now I can return to the subject with which I began. Being on the side of philosophy, any one of Moulène's objects is always, by itself, and beyond the secret process of its realization, a material proof, which is met with a contemplative pleasure, the pleasure of the possible existence, here and now, of new truths.

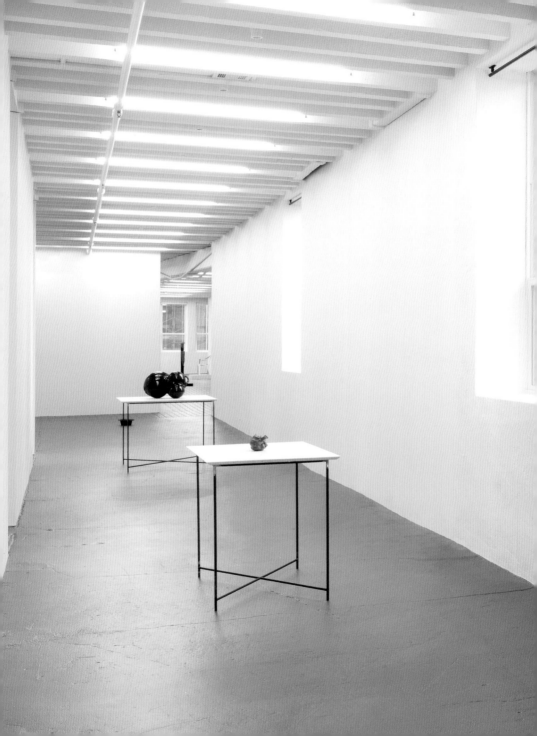

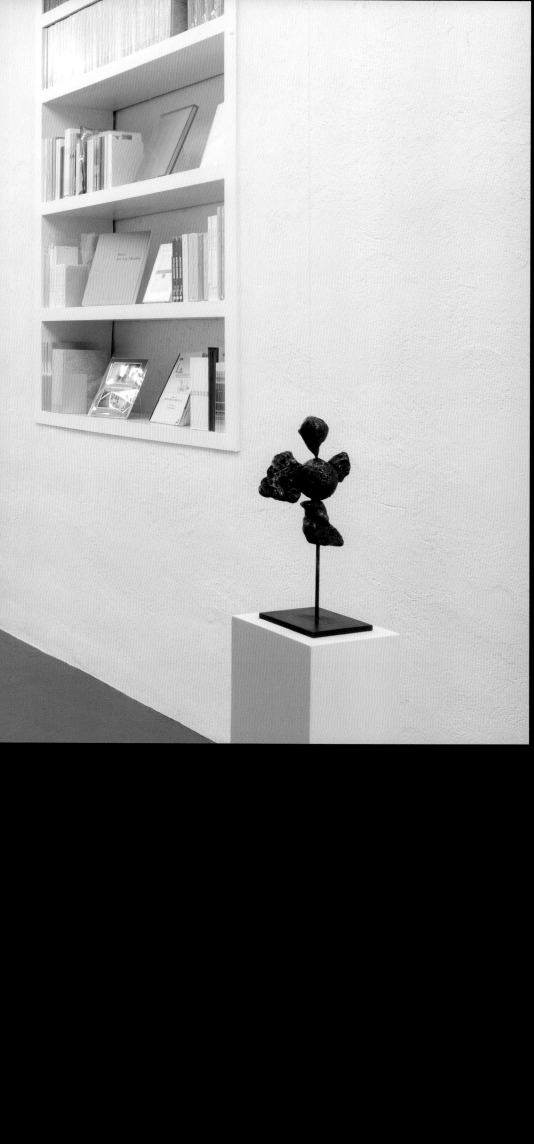

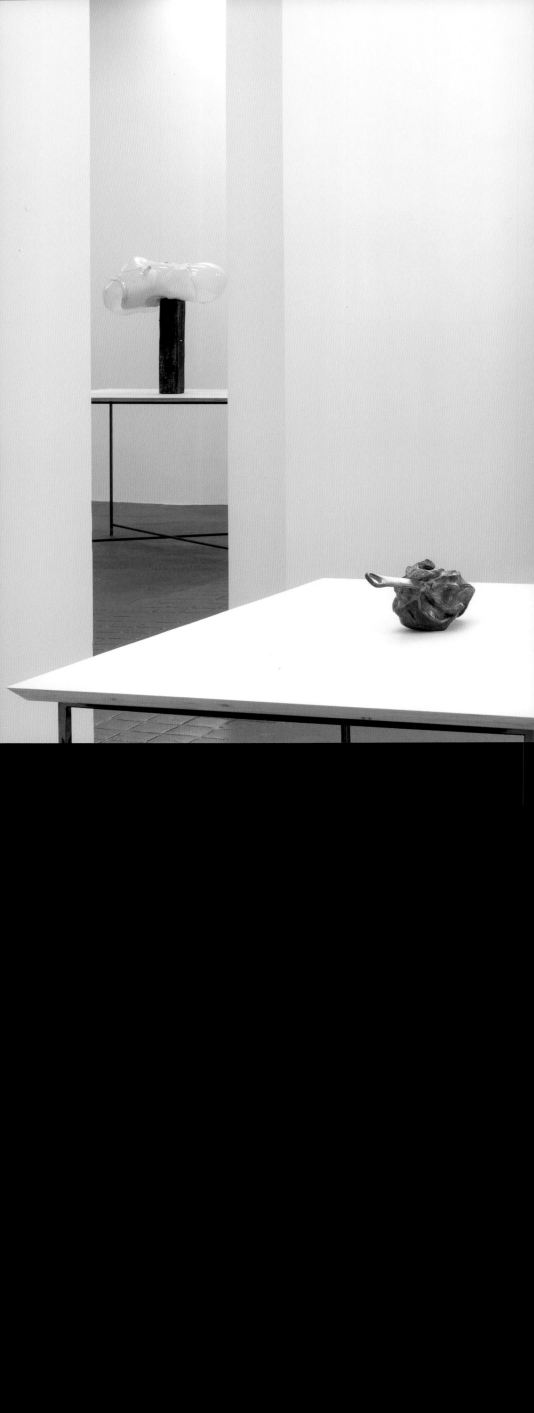

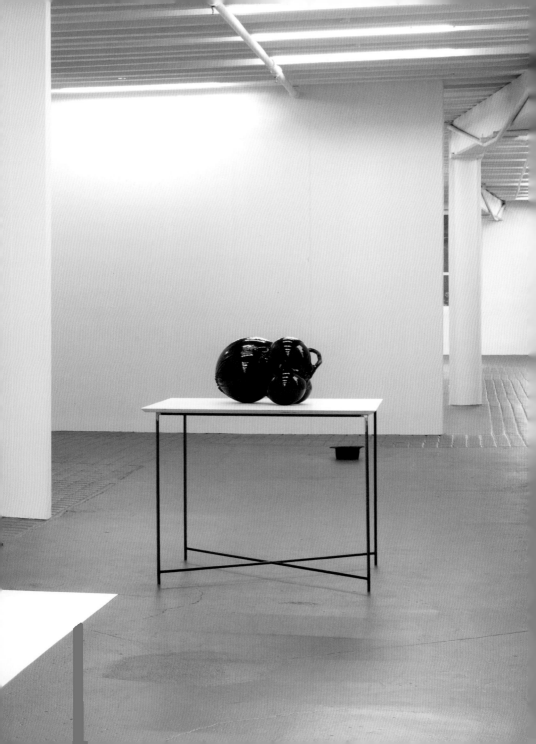

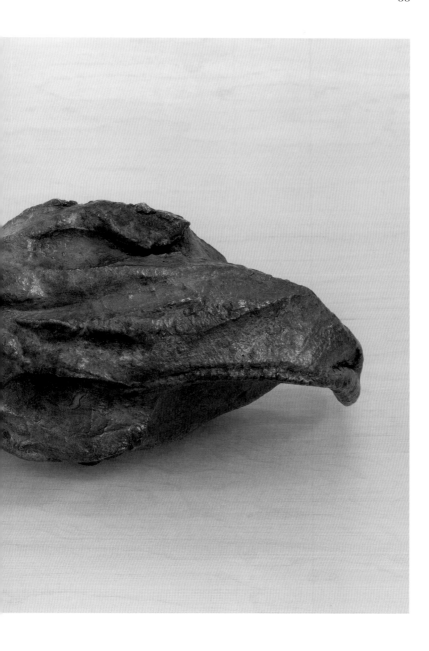

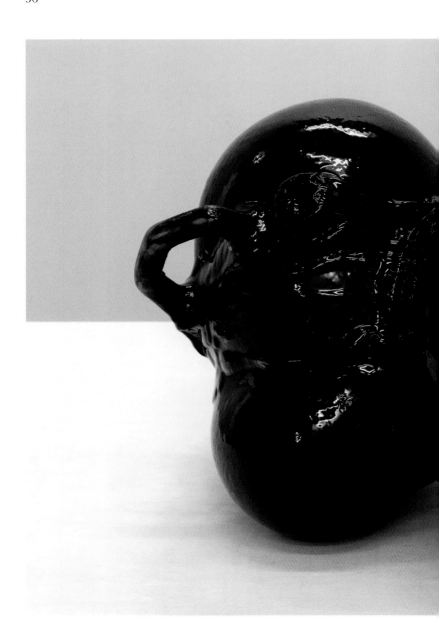

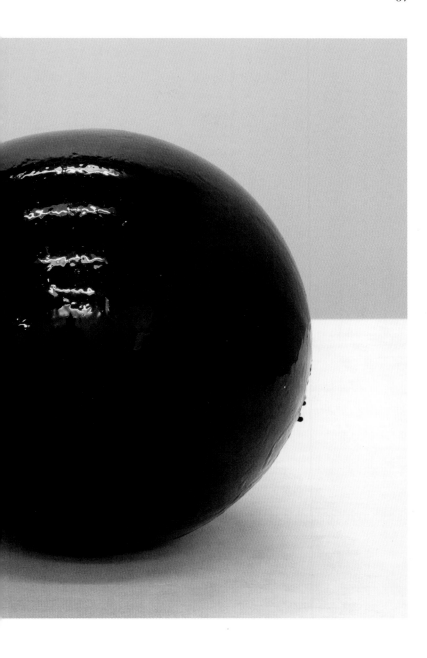

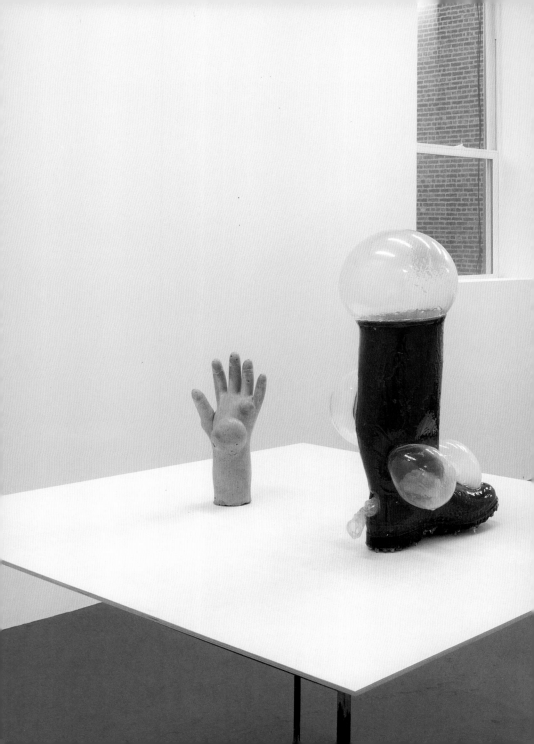

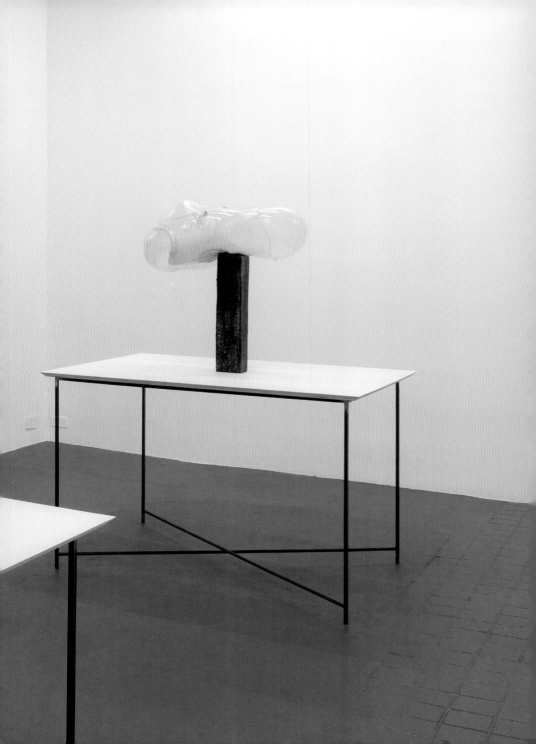

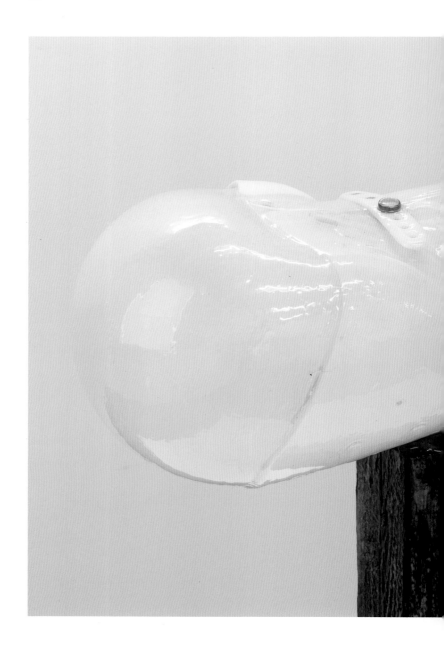

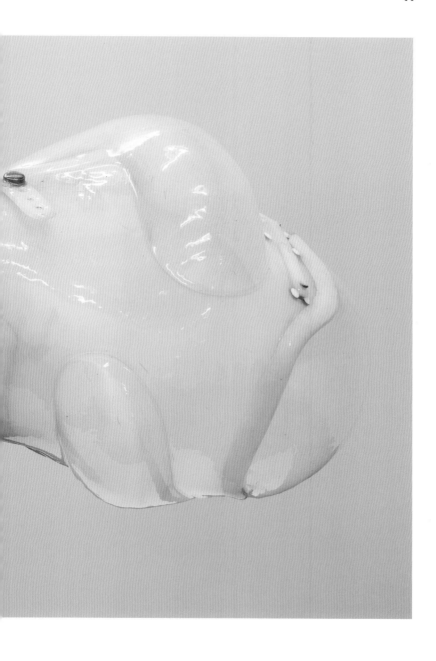

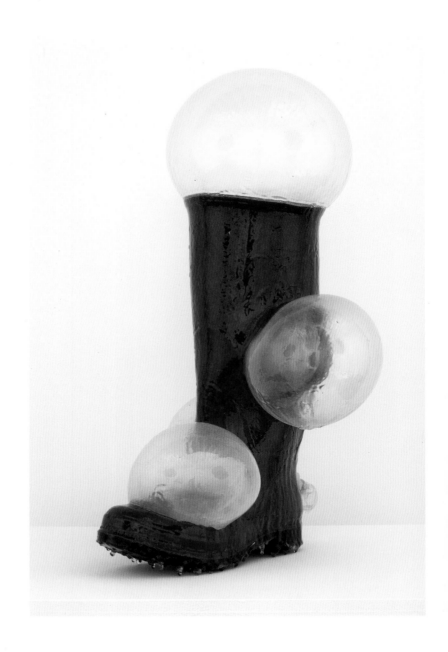

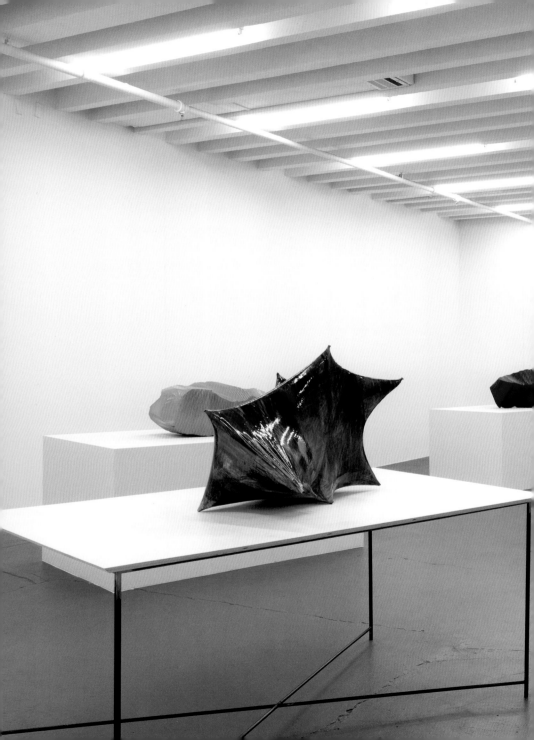

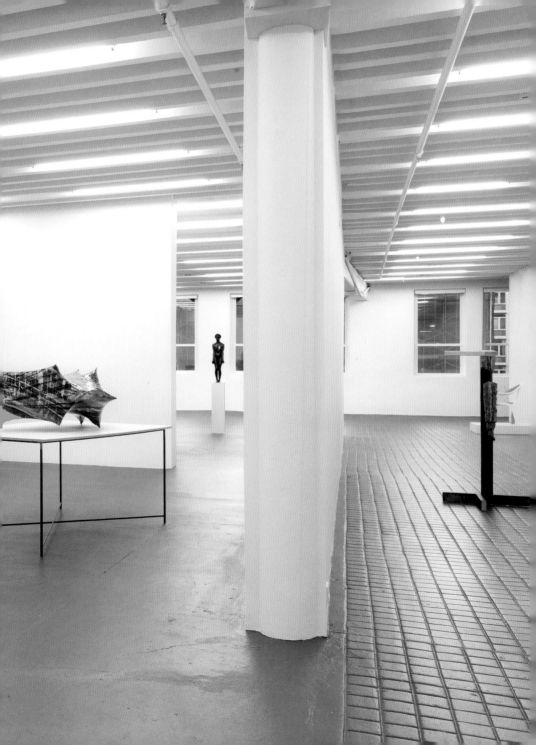

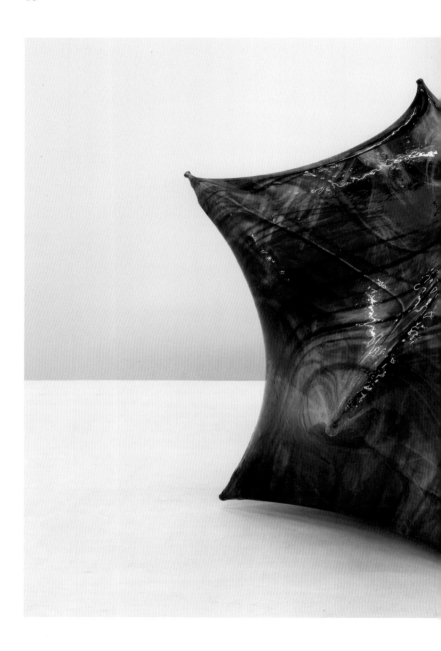

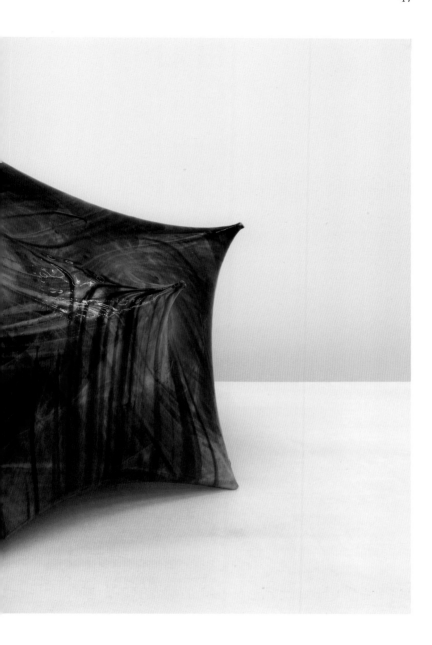

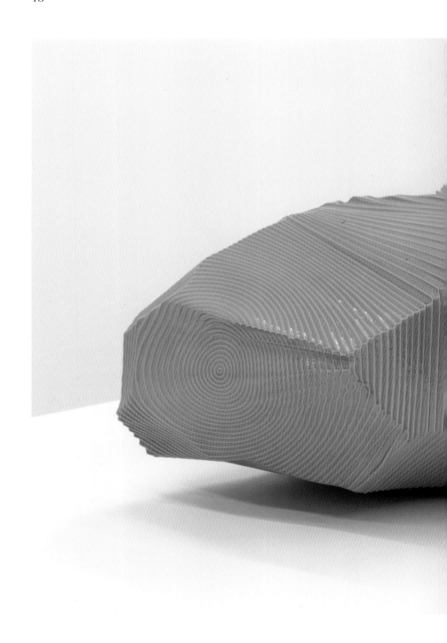

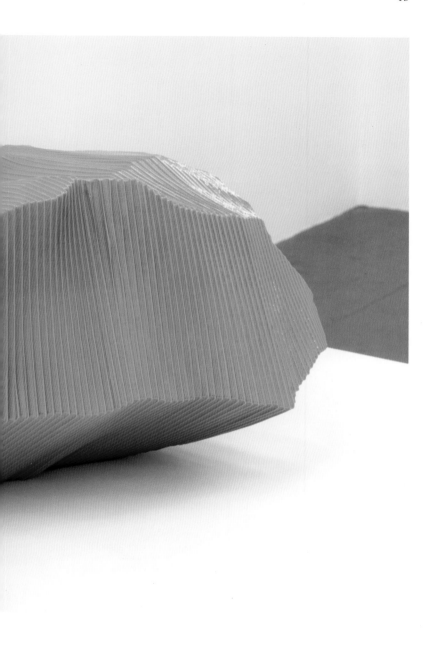

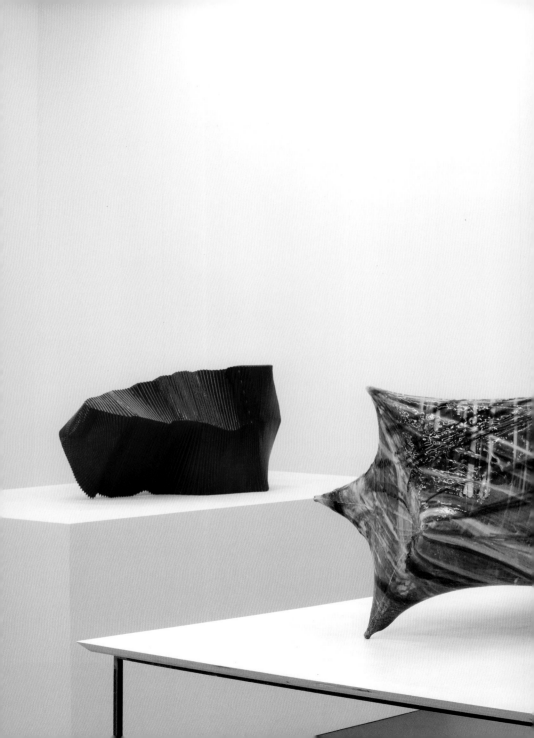

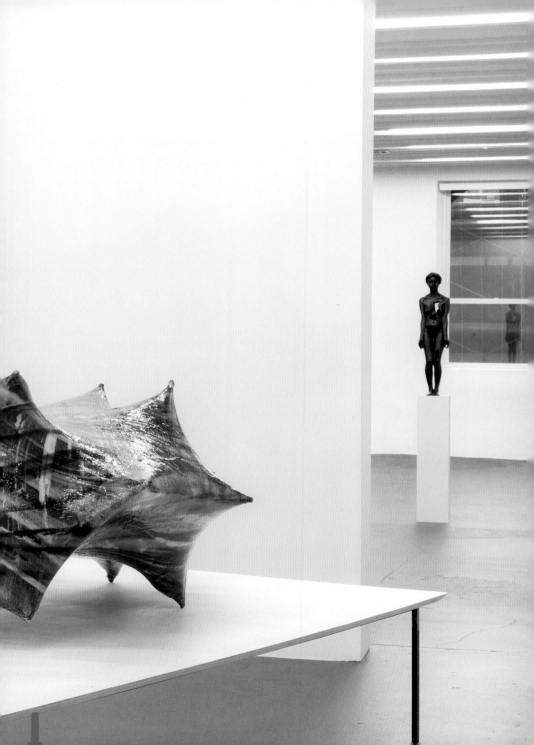

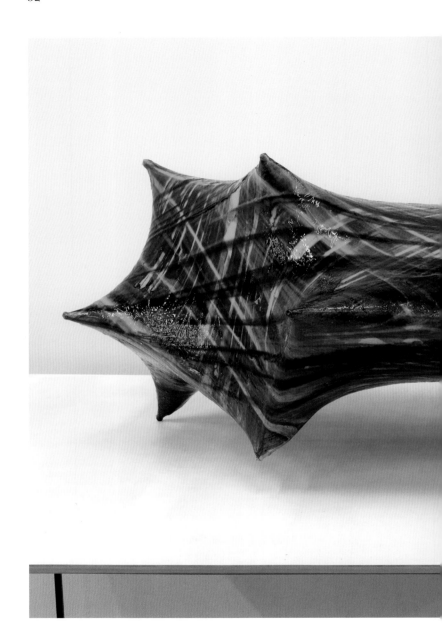

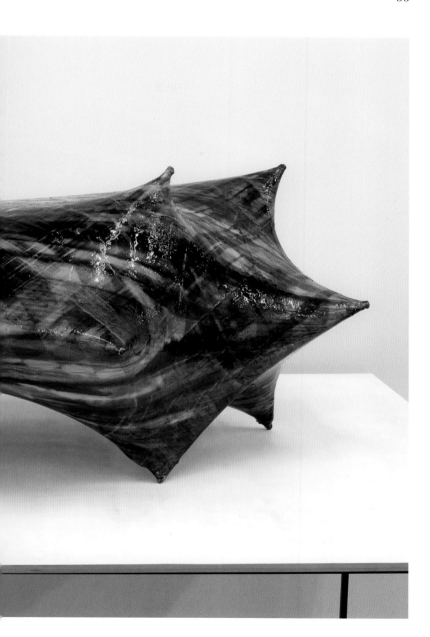

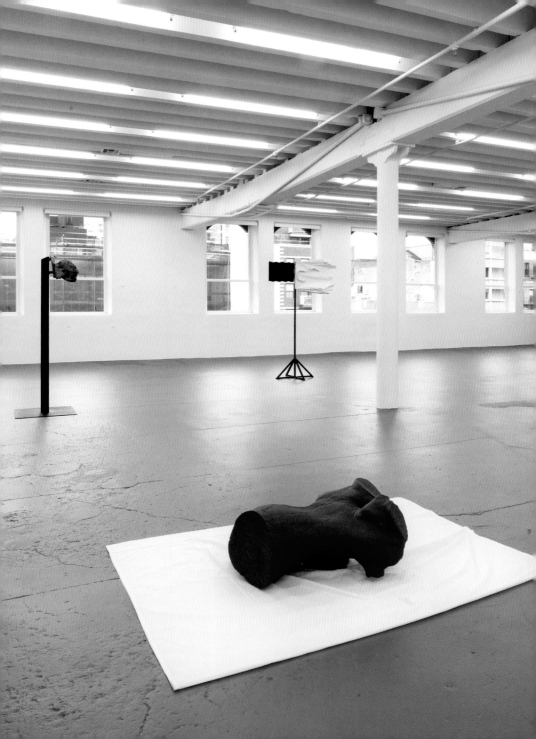

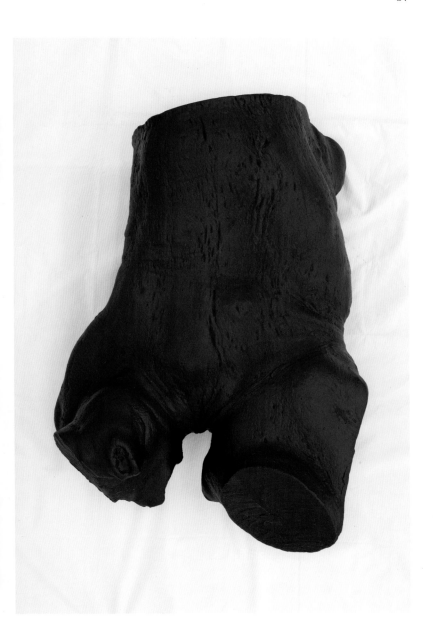

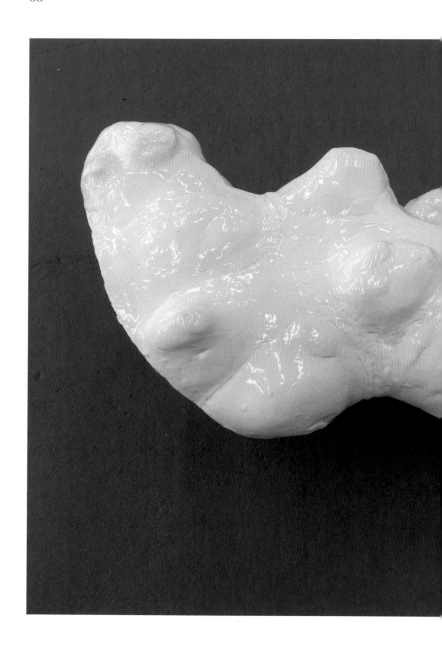

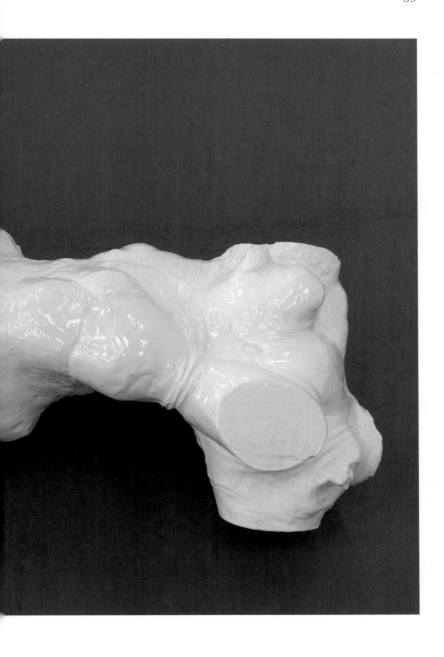

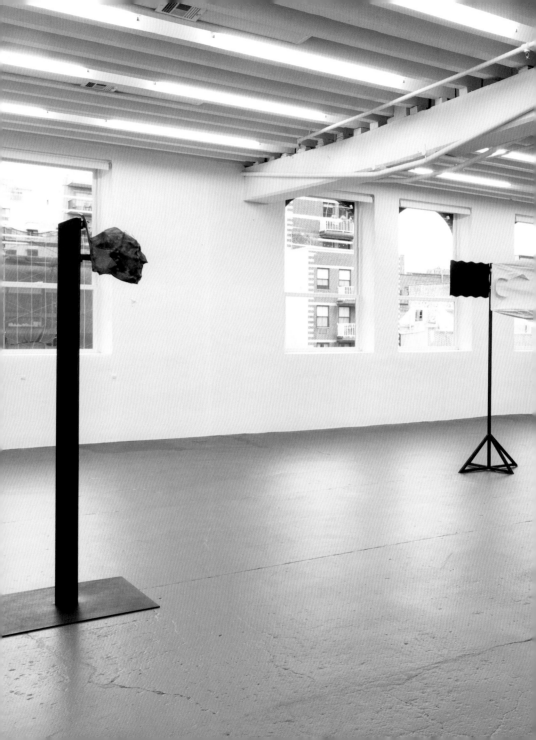

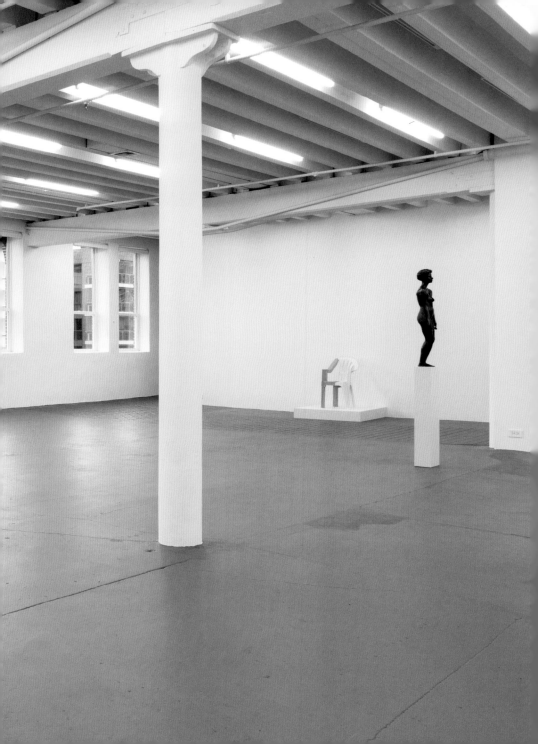

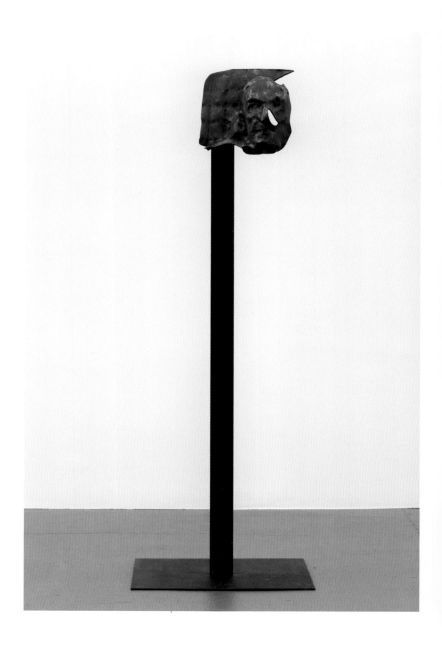

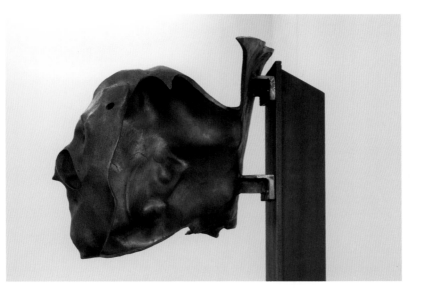

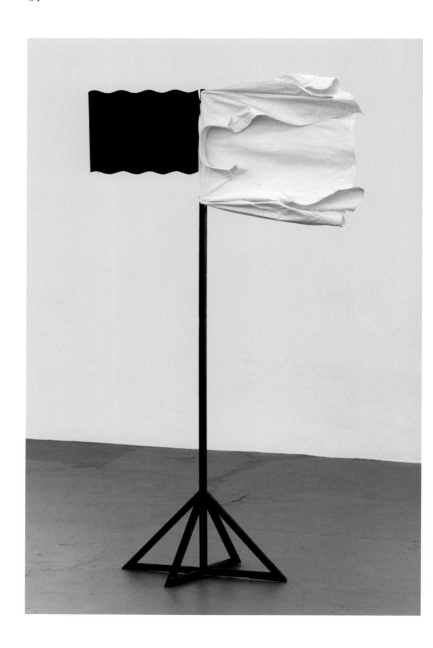

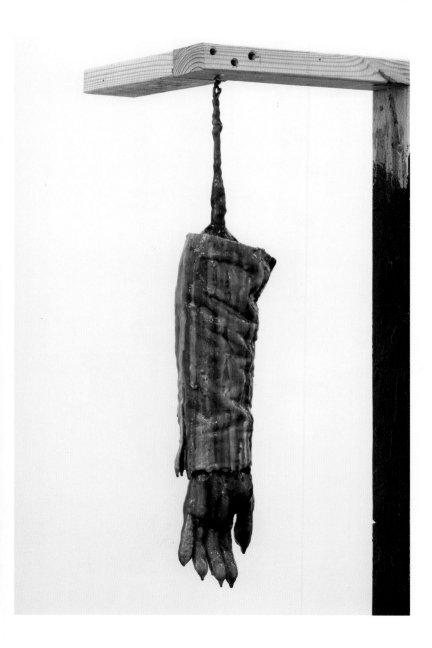

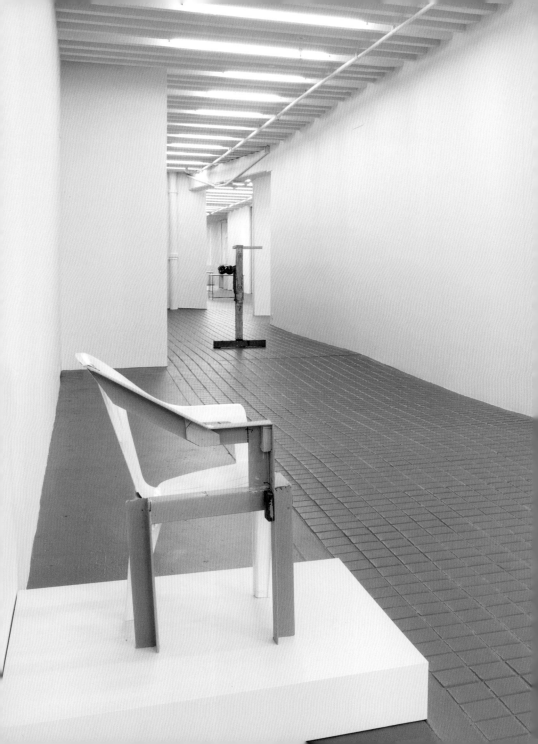

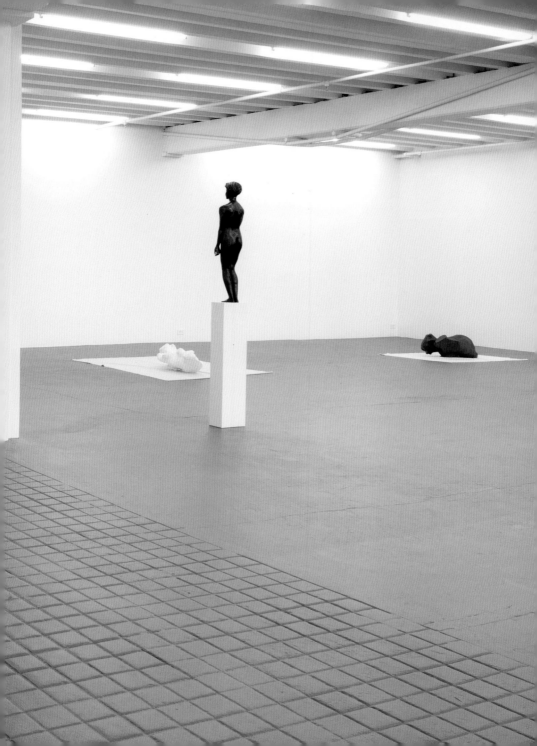

PRÉFACE

Ce petit livre est le produit d'une rencontre qui eût lieu il y a quelques années à Paris entre un philosophe, Alain Badiou, et un artiste, Jean-luc Moulène. Il m'a paru clair à l'époque qu'une fois cette prise de contact effectuée, quelque chose de remarquable en résulterait.

L'exposition de Moulène, *Hole, Bubble, Bump.* (Trou, Bulle, Bosse.) s'est ouverte le 29 octobre 2017 à ma galerie dans Lower East Side de Manhattan. Puisque Badiou allait être en ville à cette date, nous avons organisé une visite de l'exposition suivie d'un débat public entre les deux hommes au University Settlement, rue Eldridge, à deux pas de notre espace. Reza Negarestani, qui avait publié en 2014 *Torture Concrete : Jean-Luc Moulène and the Protocol of Abstraction*, un essai inspiré et convaincant sur le travail de Moulène, fut invité à participer à la conversation et a communiquer en premier une version mise à jour de son argumentaire. Le texte de Badiou publié ici est la réécriture en français de son intervention en anglais de ce soir. Robin Mackay est l'auteur de la traduction anglaise du manuscrit définitif.

Si, comme il se doit, un objet d'art est supposé exister comme matérialisation de quelque chose de l'ordre d'une idée, qui serait mieux apte à

considérer cette vérité qu'Alain Badiou? Le grand philosophe de l'Evéne-
ment à partir duquel, on le sait, il devient possible de fonder et d'élucider
une *procédure de vérité*, a découvert que cette dernière ne peut émerger
en tant que telle que dans quatre domaines particuliers de l'activité et
l'experience humaine: la science, la politique, l'art, et l'amour.

On pourrait rationaliser le mouvement de base, quant à lui, de tout
objet de Moulène à ceci: il comprend et manifeste toujours une solution
plastique intégrée à un défi conceptuel. Il s'ensuit qu'une oeuvre de Jean-
Luc Moulène, à la fois ouverte et fermée, à sa structure visible et facture
palpable, peut être presque objectivement jugée plus ou moins réussie, un
fait rare dans le paysage de l'art contemporain.

Armé de sa vaste connaissance des matériaux et des techniques, de
son intérêt établi de longue date pour la géométrie et la topologie, ainsi
que pour d'autres branches des mathématiques, Moulène aborde son
travail comme un ingénieur autant qu'un artiste peut le faire. Cette
disposition le met en phase pofonde avec son époque. Le « technicien
libertaire », comme l'ont surnommé les français, est constamment et
librement à la recherche de réponses plastiques à des problèmes donnés:
par l'intermédiaire de l'outil manuel le plus simple et léger, par exemple,
jusqu'à l'utilisation de lourdes machines d'usinage industriel, en passant
par des logiciels sophistiqués. Dans son oeuvre, l'imagination et le plaisir
d'expérimenter agissent sans cesse et sans pathos, je dirais crucialement,
pour conférer à l'objet du moment ses ultimes contours. Une fois le
résultat atteint et testé, il devient temps d'identifier la prochaine intrigue,
et de fabriquer la prochaine pièce sans relâche. Et cet objet à venir ne
ressemblera pas au précédent et ne produira pas de sensations similaires
tout simplement parce qu'il sera la résolution logique d'une question
différente. En ce sens précis, Moulène avance et tire parti des nouvelles
technologies et des nouveaux matériaux disponibles, en dialogue avec
d'autres plus anciens comme le bronze, le verre, la céramique ou le
marbre, et accomplit ainsi le rôle potentiel de l'artiste aujourd'hui.

Miguel Abreu, New York, mars 2019

MATIÈRE ET FORME, ÉVIDENCE ET SURPRISE
LES OBJETS DE JEAN-LUC MOULÈNE

ALAIN BADIOU

Il est parfaitement possible de définir ainsi l'entière histoire de la philoso-
phie : un effort patient visant, par les seuls moyens de la pensée, à éclairer
la vie humaine, en mettant à sa disposition de nouveaux objets mentaux :
entretiens socratiques, Idées de Platon, traités académiques d'Aristote,
méthode de Descartes, critiques de Kant, dialectique de Hegel, aphorismes
et poèmes de Nietzsche, description phénoménologique de Husserl....

A partir de quoi je dois ici faire état, simultanément, concernant ce
qu'il faut penser des œuvres de Jean-Luc Moulène, d'un réel accord avec
Reza Negastani, et d'un profond désaccord. En effet, je pense, comme
lui, qu'il faut disposer l'œuvre de Moulène dans le champ d'une certaine
abstraction. Mais je ne crois nullement qu'il faille penser cette abstraction
dans la direction de la violence, voire de la torture.[1] Tout au contraire,
je comprends le travail de Moulène comme l'équivalent artistique d'une
recherche essentielle en philosophie : celle d'une paix nouvelle, d'une paix
absolue.

Comme les grands philosophes, Jean-Luc Moulène crée quelque chose
qui, se levant contre la fatale violence du monde tel qu'il est, indique la
possibilité, pour l'esprit humain, de proposer à tous ce que nous pouvons
nommer, paradoxalement, une *matérialité idéaliste*. « Idéaliste » dans la
mesure où, dans les œuvres de cet artiste, quelques formes entièrement

1. Voir Reza Negarestani,
*Torture Concrete: Jean-Luc
Moulène and the Protocol
of Abstraction* (New York:
Sequence Press, 2014).

inconnues imposent à des matériaux disparates, avec l'aide d'images, de scans, de topologies, de forçages numériques et d'outils complexes, une sorte d'évidence claire et frappante. « Matérialité » parce qu'il y a, sous la nouveauté de la forme, sa mathématique et ses prestiges numériques, les traces de vieux matériaux, d'outils primitifs, de gestes intemporels, traces cachées par une simple couche de couleur vive.

Quant au fond, je suis en désaccord avec la définition que Reza Negastani propose de l'abstraction. Je le cite : « le système de l'abstraction est l'ambition, qui travaille la pensée, de se libérer de la tyrannie du ici-et-maintenant ». Et pour cela, ajoute Reza Negastani, la pensée « doit utiliser et manipuler la matérialité qui se tient en dehors d'elle-même ».[2]

2. Ibid., 6.

Il est exact qu'il peut y avoir, dans l'abstraction, ce genre de manipulation. Mais précisément, concernant cet aspect des choses, il faut assumer une différence radicale entre l'abstraction telle que la pratiquent les sciences, et l'abstraction telle qu'elle entre dans la création d'une œuvre d'art. En effet, à la fin des fins, l'œuvre d'art, et singulièrement celle qui détient une forte dose d'abstraction – ce qui est le cas de toutes les œuvres de Moulène – finit toujours par retourner vers l'évidence d'un objet qui, très simplement, est là, et s'y trouve maintenant.

L'abstraction scientifique ne peut être dominée, quel que soit celui qui veut entrer, que par un long processus. Si par exemple vous voulez avoir une vue réelle de l'abstraction en physique, vous devez d'abord apprendre pas mal de mathématiques difficiles, et dans le processus de cet apprentissage, vous échappez sans aucun doute à la tyrannie de ce qui est ici-et-maintenant. Mais l'abstraction telle qu'elle existe dans les œuvres de Moulène n'est un processus, une construction, que pour Moulène en personne. Pour tout autre que lui, une œuvre de Moulène est non seulement un pur et simple objet, qui est ici-et-maintenant, mais même un objet dont la forme de présence, la manière de s'imposer ici et maintenant, ont été considérablement renforcées. Ajoutons, et ce n'est pas négligeable, qu'un grand nombre des objets créés par l'artiste Moulène, par exemple ceux qui sont exposés dans la galerie Miguel Abreu, qui y sont, ici et maintenant, peuvent être ici et maintenant, et en un certain sens *doivent* être ici et maintenant, afin d'être vendus et achetés. Et cette destination est, dans notre monde, la forme normale, la forme dominante, de l'objectivation de toute chose.

Si l'abstraction artistique réside dans le processus de réalisation de l'œuvre, et non dans l'objet qui résulte de ce processus, nous devons

affirmer que l'abstraction est extérieure à l'œuvre d'art comme telle. Car l'œuvre d'art est précisément ce qui laisse en dehors de son être ici-et-maintenant, en dehors de son évidence sensible, tout le processus de réalisation de cette évidence elle-même.

Oui, je sais, je sais : l'art contemporain est travaillé par la tentation de réaliser une fusion, une identité formelle, entre l'œuvre d'art comme objet et l'œuvre d'art comme processus créateur. Cette tentation est parfaitement claire aussi bien dans le concept et le réel des performances, qui engagent le corps de l'artiste, que dans la précarité des installations, ou encore dans certains aspects de l'art conceptuel. Mais nous savons parfaitement depuis Duchamp, donc depuis plus d'un siècle, que cette tentation revient à réaliser la prédiction de Hegel : l'art, conçu comme création d'une œuvre au sens fort, d'un objet fermé sur lui-même, ne serait plus – c'est l'expression hégélienne – qu'une « chose du passé ».

Duchamp était sincère lorsqu'il affirmait que son idée du non-art était l'unique possibilité contemporaine de l'art, lequel devait s'accomplir dans l'évidence de sa négation. Mais nous pouvons voir, par exemple dans la galerie Miguel Abreu, ici et maintenant, que Moulène se soustrait aux sincères annonces de Duchamp il y a un siècle.

C'est un plaisir majeur, pour moi, d'aller avec Jean-Luc Moulène d'un objet à un autre, et de l'écouter expliquer, tel un diable joyeux, quel fut pour lui le problème, technique et mental, dont tel ou tel de ces objets fut la solution. Et tout aussi bien, les outils matériels et les médiations intellectuelles qui ont permis la naissance d'un objet, et comment, pour son créateur lui-même, cet objet représente une victoire énigmatique. Oui, je suis dans le paradis de l'art quand j'entends les explications de l'artiste.

Mais quand il s'agit, finalement, de parler de la valeur artistique et de la signification universelle des œuvres de Jean-Luc, je dois oublier tout cela. Après tout, il n'est pas là partout et toujours, notre artiste, pour expliquer à des visiteurs captivés le processus qui a conduit à ces merveilleux objets. Et donc nous devons absolument, pour apprécier sa grandeur en tant qu'artiste, retourner, comme aurait dit Husserl, à « la chose même ». En la circonstance, aux objets que Moulène expose dans leur solitude irrémédiable, et sous la tyrannie du « ici-et-maintenant ».

Pour moi, ce retour est une leçon de philosophie.

Prenons par exemple un objet fait d'un bloc de matière qui a été coupé et transformé selon des directions, quelquefois décidées, quelque fois aléatoires. Un objet comme celui-ci :

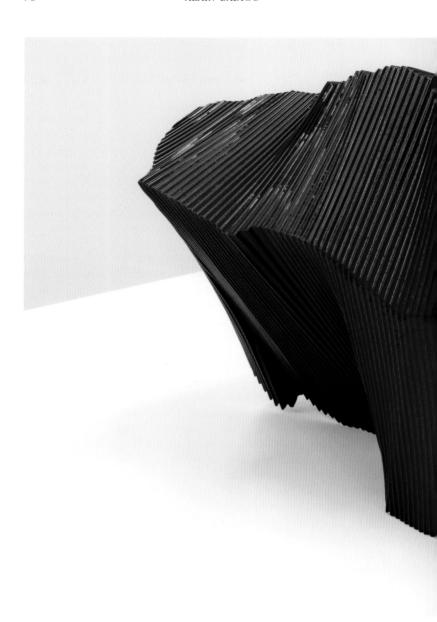

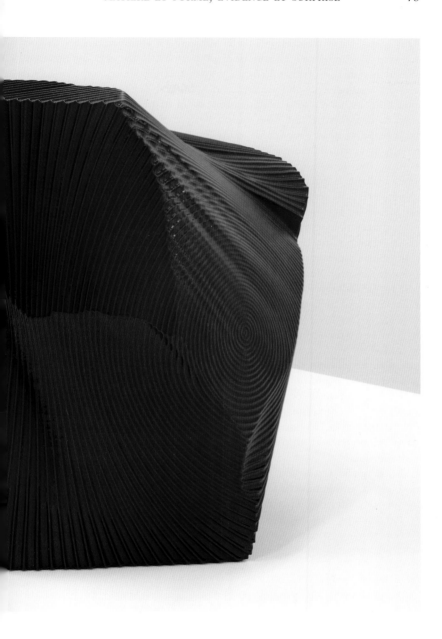

Quelle est, ici et maintenant, l'effet subjectif de cette présence à la fois massive et complexe? Disons que, pour nous, l'objet est un mélange d'évidence et de surprise. Et nous pouvons expliquer ce point en ayant recours aux concepts philosophiques d'Aristote. L'évidence provient de ce que nous avons d'abord la perception de la matière comme telle. C'est, dans la blancheur d'une salle de la galerie, l'effet que pourrait produire la perception d'un gros rocher dans une calme et solaire prairie. Mais la surprise vient de ce que nous avons aussi la vision de traces formelles, comme des lignes droites, des surfaces planes, des courbes inattendues et de brillants coloris. Or, pour Aristote, tout ce qui existe est un composé de matière et de forme. C'est exactement la même chose pour une œuvre de Moulène: l'évidence de la matière et la surprise de la forme.

Sauf que dans le cas de l'artiste, nous n'avons pas d'explication claire de la relation entre les deux. Pour Aristote, nous avons cette explication: tout objet naturel a un nom commun, et en fait, ce nom commun est le nom de sa forme. La forme de cet objet massif, que je vois dans la prairie solaire, est désignée par le nom générique « rocher ». Une fourchette peut bien être, matériellement, en acier ou en or, grande ou minuscule, elle n'en est pas moins, formellement, une fourchette. Si nous ne pouvons pas trouver le nom commun d'un objet, comme c'est en général le cas pour les objets de Moulène du type de celui reproduit plus haut, nous n'avons pas d'autre solution que de dire qu'il s'agit d'un *nouvel objet*, qui est en train d'attendre son nom propre.

Et donc, en fin de compte, dans ce cas, l'abstraction est la proposition délicieuse, ici et maintenant, de l'absence d'un nom au cœur même de la belle évidence de la chose. L'objet est la présence anonyme et victorieuse, ici et maintenant, d'un tout nouveau complexe aristotélicien de matière et de forme.

Mais quelle est la situation si, pour telle autre œuvre de Moulène, nous avons indubitablement à notre disposition un nom approprié pour l'évidence matérielle de la chose?

Par exemple, nous pouvons voir, toujours dans la galerie de Miguel Abreu, une œuvre, un bronze, qui est très clairement une statue en quelque sorte classique, puisqu'elle représente une femme nue. La voici:

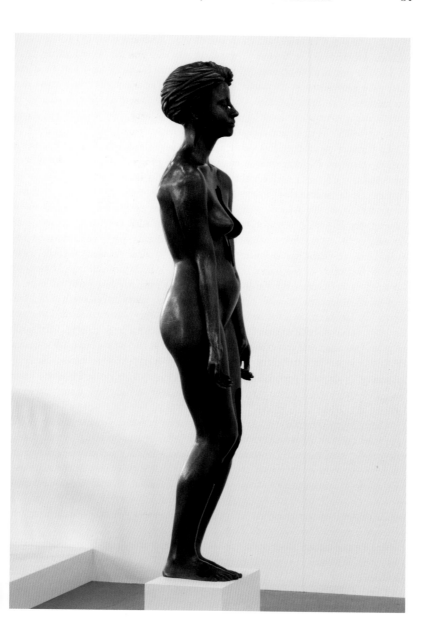

Ce qu'il y a d'étrange, ce sont évidemment les trous dans le bronze, sans aucune loi perceptible de leur disposition sur le corps nu de la femme.

Je sais, par une confidence de Moulène, que la statue a bel et bien été faite « à l'ancienne », à partir d'un modèle vivant. Mais avec aussi des médiations complexes venant s'ajouter au simple regard : images, scans, et trous savamment aléatoires. Mais je dois oublier tout cela, et contempler la pure présence, la présence magique, de ce corps troué.

La lumière peut cette fois venir, non d'Aristote, mais de Platon. Dans un passage fameux, Platon explique comment nous pouvons aller de l'amoureuse perception d'un beau corps réel à la pure Idée du Beau. Ce processus, pour Platon, est la découverte en quelque sorte existentielle de ce qu'il nomme la participation du monde empirique aux idées éternelles. Eh bien, c'est exactement le cas de la statue trouée : au départ, nous pouvons parfaitement deviner qu'il y a la belle existence d'un corps vivant. Après cela, nous avons la saisie de ce corps par des photos, des scans, et ainsi de suite, de telle sorte qu'à la fin, nous avons, figée dans le bronze, l'idée immobile de la Beauté. Le sujet de cette œuvre est tout simplement la participation platonicienne.

On m'objectera aussitôt : « mais les trous, leurs emplacements aléatoires ? ». Eh bien, ils sont la confirmation du sujet platonicien de l'œuvre ! En effet, toute participation réelle est imparfaite. Sur l'œuvre, cette fois, nous n'avons pas, comme précédemment dans le cas du bloc rouge, des traces de la forme sur la matière brute. Nous avons au contraire *les traces impures de la matière sur la forme pure*. La beauté finale est une Idée de la Femme, mais une idée qui a été blessée par le difficile passage de la chair d'un corps au bronze de l'Idée.

Cette interprétation est claire, voire évidente. Mais j'insiste sur le point que tout ça doit impérativement être visible ici et maintenant, sur la statue elle-même, sans aucune connaissance du processus matériel conduisant à son existence en tant qu'œuvre d'art. Et j'affirme que c'est le cas : la miraculeuse beauté de la statue affirme avec un calme olympien sa transcendance, non seulement au-delà des trous qui la mutilent, qui lui ouvrent le ventre, mais à cause de leur existence. C'est en effet une expérience extraordinaire de *voir le monde à travers l'Idée blessée du Beau*.

Il est possible de dialectiser ainsi dans le sensible, par la médiation des objets de Moulène, un grand nombre de concepts, et un grand nombre de doctrines.

Considérons par exemple un objet de taille infiniment moindre : une sorte d'ange modèle réduit :

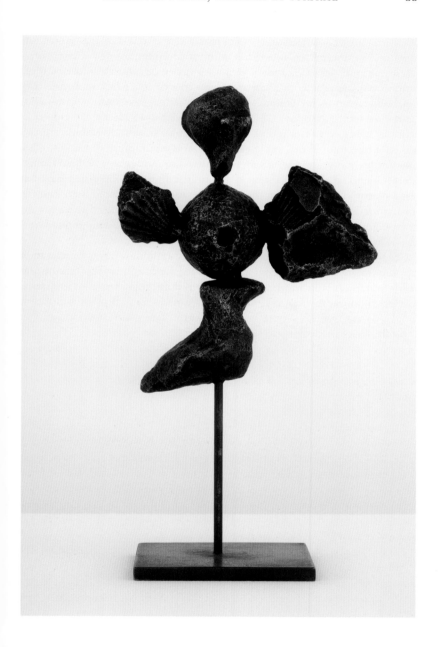

Cette fois, ce qui frappe, c'est qu'il s'agit d'un ange incomplet, un ange qui ne mérite pas tout à fait ce nom commun, « ange ». Son corps est sphérique, les ailes sont à peine esquissées, comme les traces d'un impossible vol, la tête est allusive… Tout cela tient cependant ferme dans une objectivation métallique. Je dirais volontiers que cette surprenante sculpture est l'œuvre, *par-delà* Moulène, mais aussi *en* Moulène – qui ne le sait pas – du premier grand philosophe allemand, Leibniz. Leibniz affirme en effet que tout ce qui existe est composé d'une infinité de choses, elles-mêmes composées d'une infinité de choses, et tout cela à l'infini. L'ange de Moulène est comme l'esquisse, le timide commencement de tout cela : un mélange d'ailes, de corps, de têtes, tous modules incomplets concentrés provisoirement en un point d'une série infinie potentielle d'éléments du même genre. L'ange est, dans le langage de Leibniz, un ange monadique, à la fois potentiellement infini et définitivement incomplet.

Que dire maintenant d'une composition, non plus du tout compacte et dépourvue de nom, ni référée à quelque blessure du Beau, ou faisant une lourde allusion à la transparence illimitée d'un ange, mais au contraire triviale, nommable d'un pauvre nom, comme celle-là :

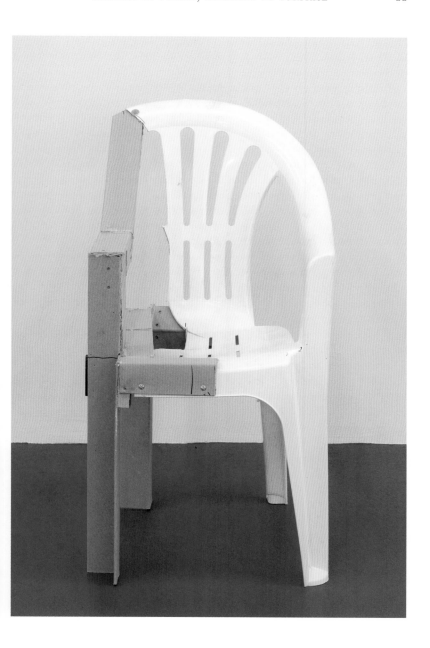

Qui ne dira: « une chaise cassée! », comme si cette fois nous avions et la chose et son nom? Mais à y regarder de près, cet objet peu à peu s'obscurcit, se complexifie.

Il semble bien en effet que cette chaise soit réparée, ou plus exactement, mais plus bizarrement, *soignée*. Oui, soignée, comme si elle était quelque personnage victime d'un accident, et que nous rencontrons, plâtré, couvert de bandages, les articulations solidement vissées, mais toujours reconnaissable comme en arrière de son exhibition morcelée. Il lui manque manifestement quelque chose du côté du dos, ses bras et ses jambes sont fortement dissymétriques, mais enfin on peut toujours dire, sur un ton de surprise: il tient debout! On peut alors se souvenir de Lamartine: « objets inanimés, avez-vous donc une âme, qui s'attache à notre âme et la force d'aimer? », ou à Hugo – en rappel de Leibniz: « tout est plein d'âmes ». Par la seule puissance de sa fausse maladie et de sa fausse réfection, la chaise, comme dans une philosophie vitaliste, nous semble, après avoir consulté le docteur Moulène, continuer en boîtant une invraisemblable existence.

L'artiste, qui va ainsi librement de l'inanimé innommable au nommé d'une fausse vie, peut aussi « parler », par objet interposé, du symptôme, et conférer ainsi à de la matière inanimée quelque chose comme un inconscient. Pour ce faire, il peut convoquer allusivement, sous forme d'une sorte de sculpture, une partie du corps, et la doter de stigmates qui nous contraindrons à les questionner, à les interpréter. C'est ce que fait avec une sorte de violence un objet de Moulène qui est comme une terrible Main, dont on dirait qu'elle sort de terre sous la poussée de quelque désespoir, et qu'elle fait appel à la justice du ciel.

Ce qui frappe en contemplant cet organe pointé vers le ciel comme un appel au secours est d'abord une sorte d'incertitude concernant son orientation. Est-ce une main gauche, dont on verrait la paume? Mais non: dans ce cas, on ne verrait pas les ongles, et on les voit. C'est alors une main droite, mais avec un très étrange dessus de main, qui ressemble tout à fait à la paume...

Ce qui surtout nous interroge – comme le faisaient les trous dans le corps de la femme nue en bronze – ce sont les déformations quelque peu dégoûtantes qu'on repère du côté du poignet et du dessus de main en forme de paume. Voyez plutôt:

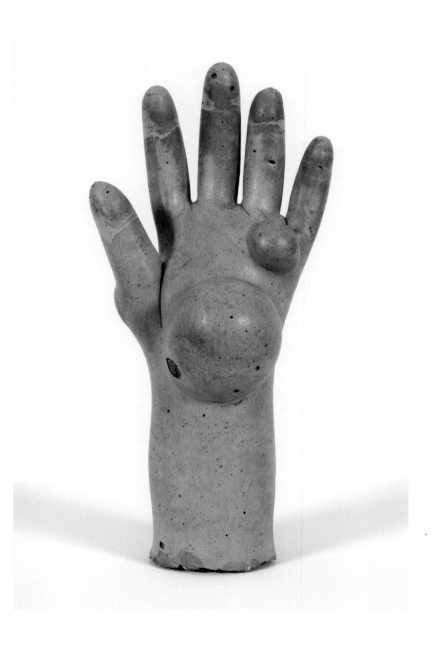

Si on la regarde de près, on voit que la main provient en réalité d'un gant en caoutchouc troué, puis rempli de ciment, avant d'être éliminé. Mais ces détails matériels ne font qu'accroître le malaise suscité par les deux excroissances bulbeuses. Peut-être des cancers? Des cancers de la matière? Il me semble que ces deux stigmates composent, sur la main dressée, une image de la théorie freudienne du symptôme : quelque chose qui matérialise une fonction normale du corps est ici transformé en la même chose, sinon que s'y rajoute, difficile à supporter, la vision de pustules que la seule fonction normale est impuissante à expliquer. La main est clairement une main, mais comment expliquer les gonflements locaux, les pustules? Elles nous obligent à interpréter cette main toute entière à un autre niveau que celui des fonctions ordinaires de la main. Ainsi l'objet conçu par Moulène est divisé entre lui-même et son symptôme, non seulement au niveau de la simple apparence (les pustules contre la forme normale de la main), mais au niveau des interprétations possibles, par exemple : la main comme l'organe normal d'un sujet humain, les pustules comme le signe d'une profonde inadaptation subjective pour tout ce qui concerne le travail manuel. Voire même : le symptôme d'une impuissance latente du corps, et finalement d'une impuissance sexuelle, contre laquelle protesterait la main sortie de terre.

L'art de Moulène, cette fois, est d'objectiver la notion de symptôme, afin de faire don à de simples objets, par la visibilité de leurs symptômes, d'une possible inconscience. Ce serait comme une référence artistique à Freud, une sorte de généralisation de ses concepts, qui, au-delà de la subjectivité, finiraient par valoir pour tout ce qui existe, ici et maintenant, sous la forme d'un objet partiel, d'un morceau du corps humain, voire même, nous l'avons vu, d'une chaise abandonnée.

Finissons par le monstre rouge et bleu qui à lui seul peut occuper la salle entière d'une galerie. En voici un gros plan :

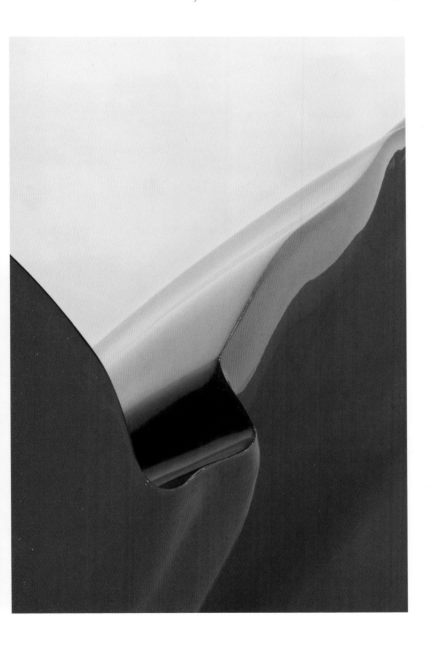

Et en voici une vision plus complète, sous les espèces d'un gros serpent
métallique, ou d'un dragon.

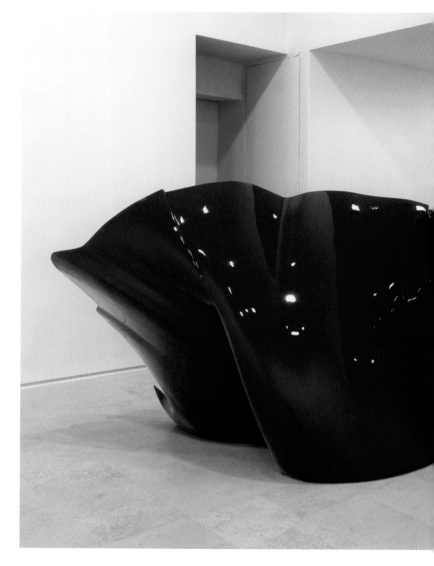

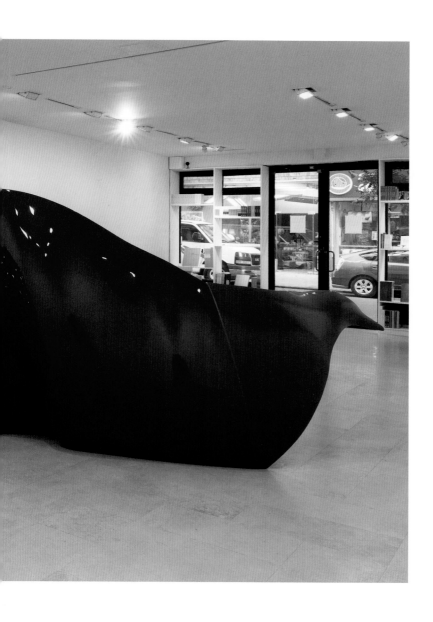

On peut aussi le voir, ce monstre immobile, comme la coupure dépliée d'une luxueuse voiture. Mais pour moi, il symbolise l'envers du cogito cartésien. Comme tout le monde le sait, Descartes pose comme axiome premier detout son système la fameuse affirmation « je pense, donc je suis ». Pour moi, le monstre rouge ouvre une toute autre possibilité. Par sa dimension, sa couleur, sa violente et énigmatique présence, l'espèce d'*exagération inutile* qu'il incarne, cet objet semble me dire : « En tout cas, je suis. Mais que pensez-vous de mon être ? ». Et comme je reste silencieux, le monstre insiste : « Je suis, mais vous ne pensez pas ». Alors, mon plaisir esthétique réside dans ma secrète réponse au monstre : Je pense, cher Monstre étalé dans la salle, que votre être est précisément la tentative d'objectivation d'une claire négation de la pensée. Vous, le monstre d'art, vous êtes une provocation philosophique. Vous êtes en train de dire, dans votre splendide silence, votre structure torturée, vos couleurs tapageuses : « Je suis tellement que je ne peux penser ».

Bien sûr, bien sûr ! Moulène n'a pas pensé, lui, à Descartes quand il réalisait le monstre rouge et bleu, ni à Leibniz quand il ciselait son ange. J'affirme seulement que son art est *du côté* de la philosophie.

Et je peux maintenant revenir là d'où je suis parti. Etant du côté de la philosophie, un objet de Moulène est toujours par lui-même, au-delà du processus secret de sa réalisation, une preuve matérielle, à laquelle s'accorde un plaisir contemplatif, de la possible existence, ici et maintenant, de vérités nouvelles.

List of Works

Moiré Main/Machine 2 (Paris, 2017), 2017, paint
and resin on hard foam, 17 ½ × 27 × 16 in.
(44.5 × 68.6 × 40.6 cm), Frédéric & Marie Malle
collection, New York, pp. 12–13, 78–79.

Josephine (Paris, 2017), 2017, bronze, patina,
37 × 8 ¾ × 5 ½ in. (94 × 22.2 × 14 cm),
edition of 3 + 2 APs, pp. 15, 81.

L'Ange du Buisson (Le Buisson, 2017), 2017,
bronze, patina, 11¼ x 5 ⅞ × 4 in. (28.6 × 15 ×
10.2 cm), edition of 2 + 2 APs, private collection,
San Francisco, pp. 17, 83.

Fixed Standard (Paris, 2017), 2017, plastic,
cardboard, 31 ½ × 17 × 21 in. (80 × 43.2 ×
53.3 cm), The Museum of Modern Art,
New York, pp. 19, 85.

Hump Hand (Paris, 2017), 2017, concrete,
11½ × 5¼ × 4½ in. (29.2 × 13.3 × 11.4 cm),
Chara Schreyer collection, San Francisco,
pp. 21, 87.

Bi-face (Paris, 2016), 2016, coated and painted
hard foam, 65 × 68 ½ × 189 in. (165 × 174 ×
480 cm), pp. 23–25, 89–91.

Mano a Mano (Paris, mai 2017), 2017, bronze,
patina, 4 × 11¾ × 4 in. (10.2 × 29.8 × 10.2 cm),
edition of 3 + 2 APs, pp. 34–35.

BidonBaudruche 3 (Paris, juillet 2017), 2017, epoxy
resin and graphite on plastic, 12 x × 18 ½ ×
12 in. (30.5 × 47 × 30.5 cm), private collection,
pp. 36–37.

T.Body (Paris, juillet 2017), 2017, epoxy resin on
balloon and leather corset, wood, dye, 28 ¾ ×
26 × 16 in. (73 × 66 × 40.6 cm), The Museum
of Modern Art, New York, pp. 40–41.

Rubber Boot (Paris, 2017), 2017, epoxy resin on
rubber boot and balloon, 22 × 13 ¾ × 11 in.
(56 × 35 × 28 cm), Juan Carlos Verme collection,
p. 42.

Voïd (Paris, 2017), 2017, bronze, black patina,
4 × 11 × 9 ⅞ in. (10.2 × 28 × 25 cm), edition of
3 + 2 APs, p. 43.

Caisse à Vents (Moiré Machine/Main) (Paris, 2017),
2017, epoxy resin and pigment on printed Lycra,
wood, 23 ⅝ × 32 × 23 ⅝ in. (60 × 81.3 ×
60 cm), pp. 46–47.

Moiré Main/Machine 1 (Paris, 2017), 2017, paint
and resin on hard foam, 14 × 27 ½ × 18 in.
(35.6 × 70 × 45.7 cm), Tate Modern, London,
pp. 48–49.

Caisse à Souffle (Moiré Machine/Main) (Paris, 2017),
2017, epoxy resin and pigment on printed Lycra,
wood, 17 × 51 ⅛ × 34 in. (43.2 × 130 ×
86.4 cm), pp. 52–53.

Torso Azúl (San Rafael & Tlatepaque, Mexico, 2017),
2017, ceramic, 16 ⅛ × 32 ¼ × 24 in. (41 ×
82 × 61 cm), p. 57.

Hippo-Gyne (San Rafael & Tlatepaque, Mexico, 2017),
2017, glazed porcelain, 13 × 37 ⁷/₁₆ × 15 ¾ in.
(33 × 95 × 40 cm), pp. 58–59.

Masque (Marc Gilbert) (Paris, 2017), 2017, bronze,
patina, steel base, 71½ x 25 × 23 in. (181.6 ×
63.5 × 58.4 cm), edition of 3 + 2 APs, pp. 62–63.

Flags (Paris, mars 2017), 2017, hydro resin on
fabric, wood, ink, metal, paint, 82 ⅝ ×
48 ¾ × 28 in. (210 × 123.8 × 71 cm), p. 64.

La Main Morte (Paris, March 2017), 2017, epoxy
resin on bitumen, terra verde and cinnabar
pigments on wood, 54 ¾ × 26 × 16 ½ in. (139 ×
66 × 42 cm), p. 65.

Errata Control (Mexico City, 2014), 2014, two-
channel video, 7'13" and 7'17" looped, silent,
edition of 3 + 2 APs, p. 96.

This text was first delivered in English as part of a panel discussion between Alain Badiou, Jean-Luc Moulène, and Reza Negarestani at University Settlement in New York, on the occasion of the opening of the exhibition:

Jean-Luc Moulène
Hole, Bubble, Bump.
Miguel Abreu Gallery, New York
October 29 – December 22, 2017

It has since been edited, expanded and rewritten in French by the author, and translated back into English by Robin Mackay.

Sequence Press
88 Eldridge Street
New York, NY 10002
www.sequencepress.com

Designed by General Working Group

All images courtesy the artist and Miguel Abreu Gallery. Photography by Stephen Faught and Thomas Müller.

ISBN: 978-0-9975674-9-6

Library of Congress Control Number 2019931367

Printed by Artron

Distributed by the MIT Press
Cambridge, Massachusetts and London, England

A special note of thanks goes to Robin Mackay, Geoff Kaplan, Reza Negarestani, Viviane de Tapia Moulène, and everyone at Miguel Abreu Gallery, most especially, Anya Komar, Stephen Faught, Caroline Reid, and Alec Petty.

ALAIN BADIOU is the author of a major philosophical trilogy comprised of *Being and Event, Logics of Worlds,* and *The Immanence of Truths.* He is also a playwright and novelist, as well as a long-established political activist. A prolific and widely translated writer, he is perhaps the last French public intellectual operating in the lineage of Jean-Paul Sartre.

JEAN-LUC MOULÈNE is an artist based in Paris. He has exhibited his work internationally for over thirty years, and is known as a consummate and skilled plastician who produces conceptually challenging and playful objects in a wide variety of materials. His technical apparatus ranges from small hand tools to large industrial machinery and sophisticated software. He is also a photographer.

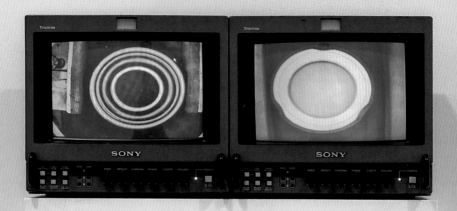